fría

natural

radi

dramática

lluviosa

brillante

invernal natural

rutilante

mística cortante

ambiental solar

límpida intensa sombría

zenital

infrarroja

crepuscular

tenebrosa cegadora

de faros perlada densa

dorada negra tenue

plateada potente

tormentosa eléctrica láser

dorada

romántica

patética

egadora densa

reflejada pobre

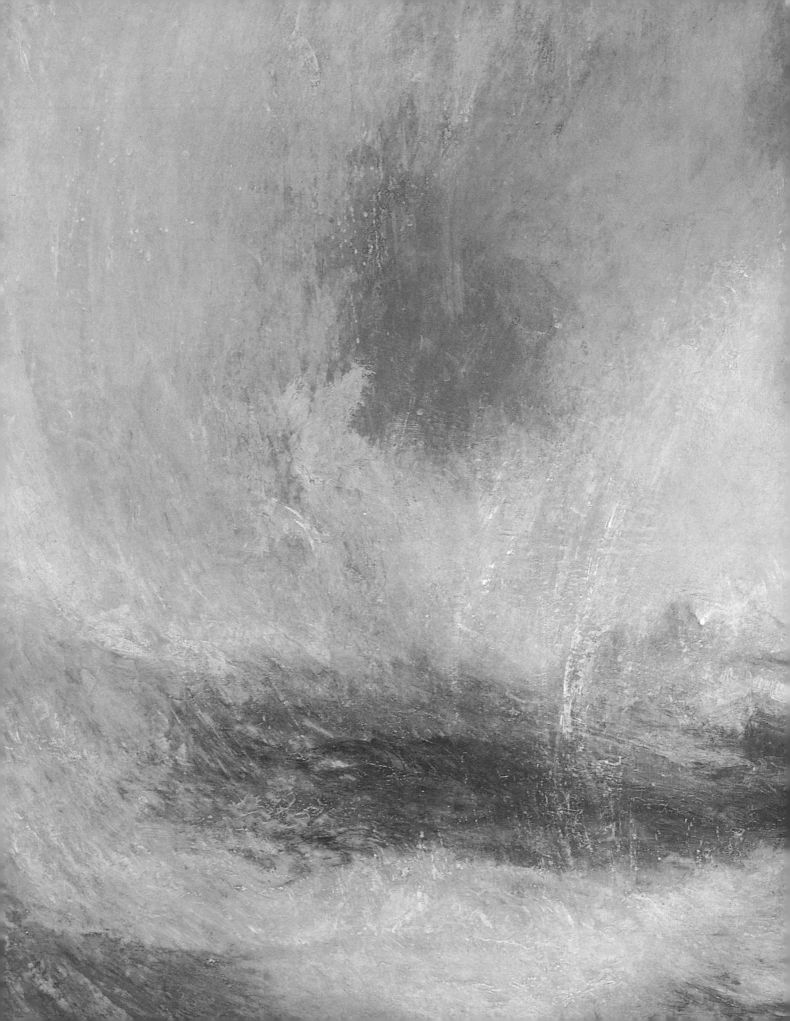

¡MIRA!

La luz en el arte

Gillian Wolfe

RBA

ediciones
SerreS

AGRADECIMIENTOS DE FOTOGRAFÍA

Por el permiso de reproducir obras de arte en las páginas sucesivas y por
facilitar fotografías, los editores quieren expresar su agradecimiento a:

Bridgeman Art Library (www.bridgeman.co.uk): contraportada y 22-3, 14, 16-17, 26-7,
38-9 Reproducida por gentileza de Dan Dare Corporation Limited: 32-3
Con el permiso de los miembros del consejo de administración de Dulwich Picture Gallery, Londres: 12, 19
© 2005 The M.C. Escher Company-Holland. Todos los derechos reservados. www.mcescher.com: 21
Foto © 1999 The Metropolitan Museum of Art: portada y 24-25 (la colección del Sr. y la Sra. Charles Kramer,
cedidos por el Sr. y la Sra. Charles Kramer, 1979. 1979.620.90/© Sucesión Picasso/DACS 2006)
Cortesía de DC Moore Gallery, Ciudad de Nueva York: 36 (Colección: Museo de Arte Samuel Harn, Gainesville, FL)
Museo Casa Diego Rivera, Guanajuato, México, 13 (© 2005 Banco de México, Fundación del Museo Diego Rivera
& Frida Kahlo, Av. Cinco de Mayo Nº 2, Col. Centro, Del. Cuauhtémoc 06059, México, D.F./INBAL)
Imagen Digital © 2005 The Museum of Modern Art, New York/Scala, Florencia: 10-11
(gentileza del Sr. Simon Guggenheim. 646.1939)
Rijksmuseum, Amsterdam: 30-1
The Royal Collection © 2006, Su Majestad la Reina Elizabeth II: 34-5
© Photo Scala, Florencia: 8-9
© Tate, Londres (2006): 4-5, 18, 28-9 (reproducida con el permiso de la Fundación Henry Moore)

Título original: *Look! Seeing the Light in Art*
Autor: Gillian Wolfe
Traducción: Miguel Ángel Mendo
Compaginación: Editor Service, S.L.

© del texto, Frances Lincoln Limited, 2006
© de la traducción, Miguel Ángel Mendo, 2006
© de esta edición, RBA Libros, S.A., 2006
Pérez Galdós, 36 – 08012 Barcelona
www.rbalibros.com / rba-libros@rba.es

Primera edición: julio 2006

Ref.: SNAE-93
ISBN: 84-7871-660-2

Contenidos

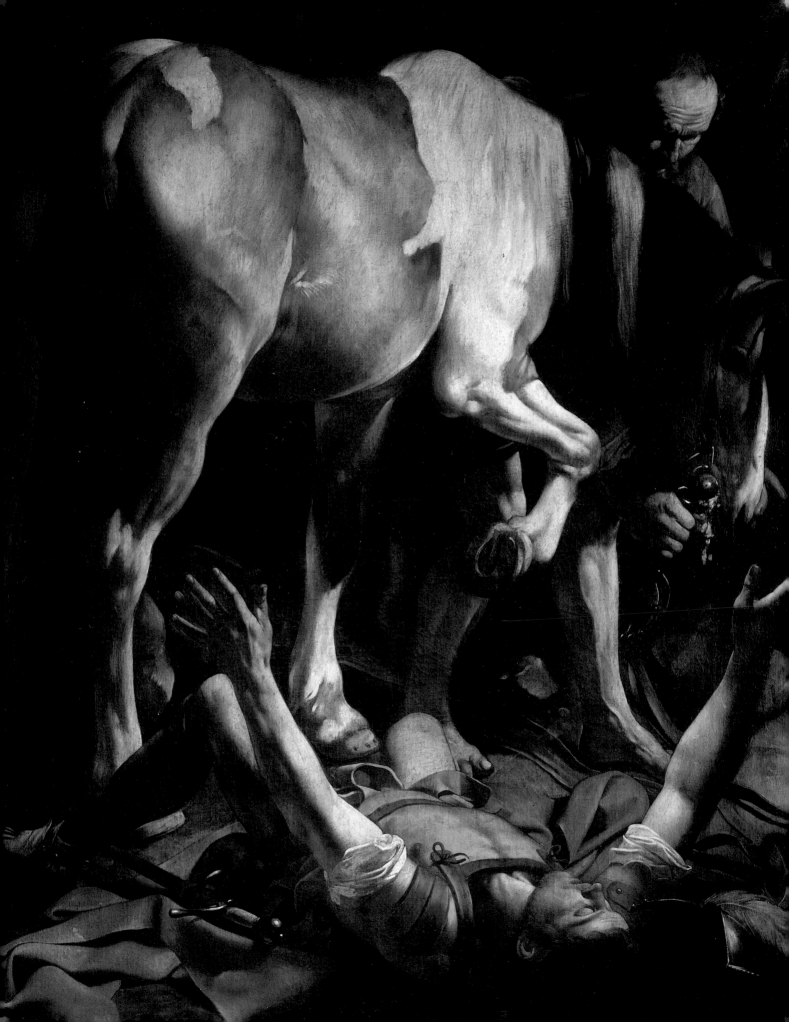

Capta el **dramatismo** de las luces

¿Has estado alguna vez en el teatro? ¿Has visto cómo los focos iluminan la escena? Pues bien, este pintor supo crear una sensación de dramatismo en sus cuadros mediante las luces mucho antes de que se inventara la iluminación escénica. Estamos ante una pintura que exige toda nuestra atención. Y es que, realmente, nos presenta una escena muy poco corriente.

San Pablo rueda por los suelos de mala manera bajo las patas de un enorme caballo. Acaba de tener una visión tan impactante que ha quedado absolutamente trastornado.

La acción, intensamente iluminada, se nos muestra rodeada de negras sombras. Observa cómo la luz hace que destaquen las manos extendidas de Pablo. También resalta una larga vena en la pierna del viejo así como las suaves curvas del paciente caballo. San Pablo está cabeza abajo y confinado en el extremo inferior del cuadro. Sus pies se ven distantes pero sus brazos y sus manos están muy en primer plano e intensamente iluminados.

Es la dramática iluminación lo que hace que este cuadro resulte inolvidable. No en vano a este pintor se le ha llamado «maestro del claroscuro».

Si quieres un mayor «tenebrismo» en tus dibujos, utiliza tiza blanca para destacar las partes más importantes. Después pinta alrededor de las zonas de luz sombras con tiza negra.

Caravaggio, *La conversión de Pablo*

Mira que luz tan **misteriosa**

¿Te desconcierta este cuadro? Puede que el león también esté algo desconcertado. No parece en absoluto peligroso. Parece más bien lleno de curiosidad. Acaba de descubrir a una muchacha gitana dormida sobre la arena.

La luna produce una extraña y mágica luminosidad. Rousseau ha resaltado con su luz los ojos y las patas del

león, así como cada uno de los pelos de la melena y del rabo. Ingeniosamente, ha pintado la zona iluminada del bastón de la muchacha como si fuera una raya más de su vestido. Las cuerdas de la mandolina también se corresponden con las rayas del vestido. Hay quienes piensan que en este cuadro se expresan secretas emociones infantiles, otros creen que podría ser la representación de un sueño. ¿Qué explicación le das tú?

Alrededor del león y de la gitana dormida la sedosa arena aparece intacta. Si no hay huellas, ¿cómo han podido llegar hasta ahí los personajes?

Haz un dibujo que cuente lo que sucederá cuando la gitana despierte y vea que un león la está mirando a la luz de la luna.

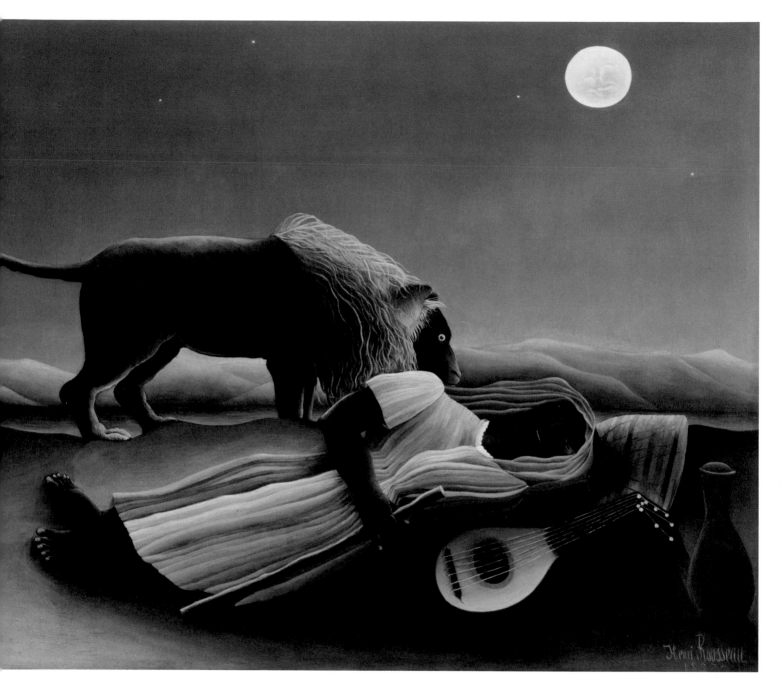

Henri Rousseau, *La gitana dormida*

11

Observa las luces **frías** y las luces **cálidas**

Hace un frío horrible pero aquí está sucediendo algo. Son los vecinos del pueblo que se preparan para la matanza de un cerdo. La nieve y el hielo cubren las tierras y el alimento escasea.

¿Cómo logra plasmar Teniers esta intensa sensación de frío? Ese gélido ambiente se crea mediante una amplia gama de colores grises y plateados. Coloca una hoja de papel junto al cuadro. ¿Ves algún blanco puro en él? ¿Puedes señalar los escasos lugares donde ha utilizado el blanco para destacar las luces?

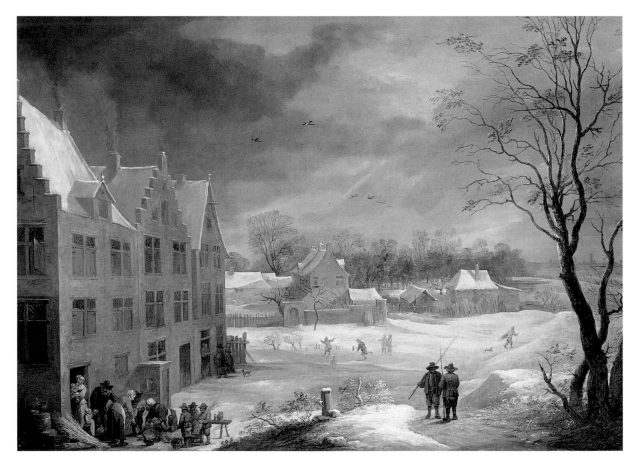

David Teniers el Joven, *Escena invernal con matanza de un cerdo*

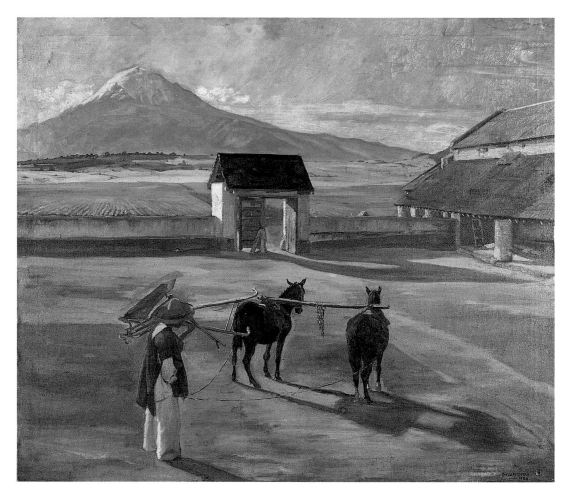

Diego Rivera, *La era*

Es muy duro el trabajo agrícola en las secas y ardientes

tierras de México. Los azules y morados expresan la fría luz de los picos
de las lejanas montañas, donde nada puede crecer. Bajo ellas, los
luminosos verdes nos indican la existencia de un valle rico y cultivado.
Junto a nosotros, los abrasadores colores de una tierra tostada y reseca.

Este cuadro parece que está a punto
arder. Solo el frescor que transmiten
las montañas nos concede un
pequeño alivio. ¿Podrías decir desde
qué punto ilumina el sol esta escena?

Haz un calendario con las cuatro
estaciones. Piensa qué colores y
qué ambientes son los más adecuados
para representar la primavera, el
verano, el otoño y el invierno.

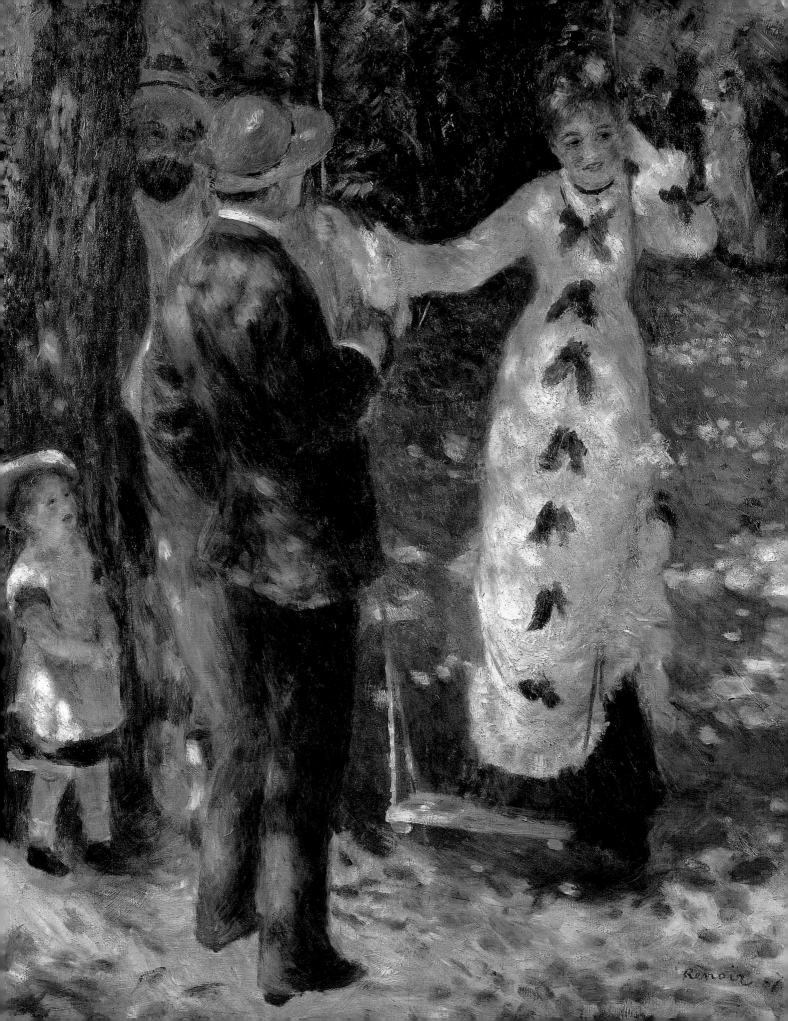

Siente el **centelleo**
de luces y sombras

Si crees que lo importante en este cuadro es la joven del columpio, te equivocas: aquí lo importante es la luz.

Los rayos de sol se cuelan por entre las hojas. Producen manchas de luz en el interior de un umbrío claro del bosque. Centellean en la espalda del hombre. Juguetean sobre el vestido de la mujer. Es una especial mezcla de luces y sombras que produce superficies moteadas.

Son personas que están relajadas en un hermoso día, tomando el aire en un parque de París. Casi se puede sentir en la piel la nebulosa luz de la calima y el brillo de los colores. Renoir quiso reflejar aquí cómo las luces y las sombras danzan sobre los cuerpos de los hombres.

Renoir pertenece al grupo de los impresionistas. Los impresionistas debían pintar a gran velocidad para poder plasmar los constantes cambios de luces que se dan a diferentes horas del día y en cada época del año. Y a veces también tenían que vérselas con los bichitos voladores que se estampaban contra sus lienzos.

El moteado de luces y sombras constituye un excelente camuflaje para los animales del bosque. Haz un dibujo en el que emerjan entre la luz y la oscuridad, animales a rayas, moteados, o con manchas en la piel.

Pierre Auguste Renoir, *El columpio*

Percibe la luz
de un día de **lluvia**

¡Qué chaparrón! ¿Has visto alguna vez un diluvio así? Apremiados por la torrencial lluvia, siete personas corren en busca de refugio. Tres se cobijan bajo paraguas, otro más se cubre con una manta. Corren inclinados, enfrentándose al viento, con dificultad incluso para ver por dónde caminan.

Los árboles de la lejana orilla han sido pintados borrosos a propósito. Refuerzan la impresión de que lo vemos todo a través de una compacta capa de lluvia. Negras y espesas nubes ocultan el sol.

Además de la lúgubre iluminación, hay cientos de finísimas líneas verticales entrecruzadas que representan las gotas de lluvia. Para lograr un efecto más natural, el artista ha dibujado hábilmente por debajo de ellas otras líneas de color gris.

¿Qué sucedería si de repente el sol brillara mientras llueve? Pinta de un día de lluvia y haz un espléndido arco iris que anime un poco a los que se están empapando.

Ando Hiroshige, *Chaparrón sobre el Puente Ohasi de Atake*

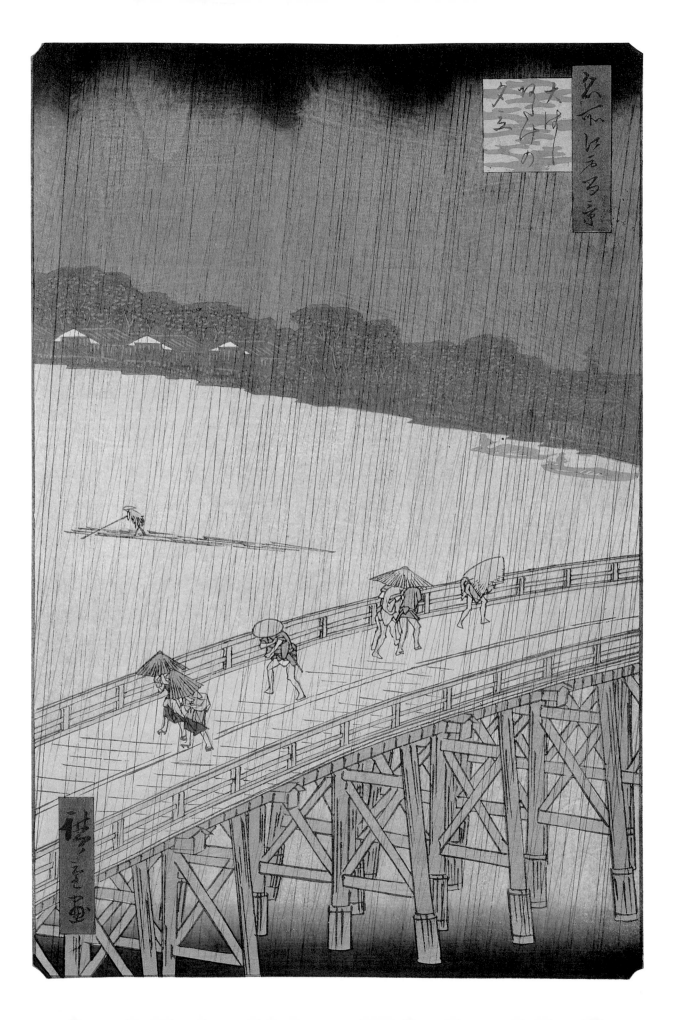

Observa la luz de la tempestad y de la calma

Fíjate qué caos de viento, nieve, cielo y mar ha provocado esta horrible tempestad. Apenas si se puede distinguir el mástil de la frágil embarcación a vapor. Mira el negro humo que sale de su chimenea y trata de seguir con el dedo su ondulante y borrosa trayectoria hasta que se confunde con las nubes de la tormenta.

El pintor viajaba en ese barco. Atado al mástil, estudió la luz de la tempestad durante cuatro largas horas, para pintarla luego en su estudio. ¡Qué personaje!, ¿no?

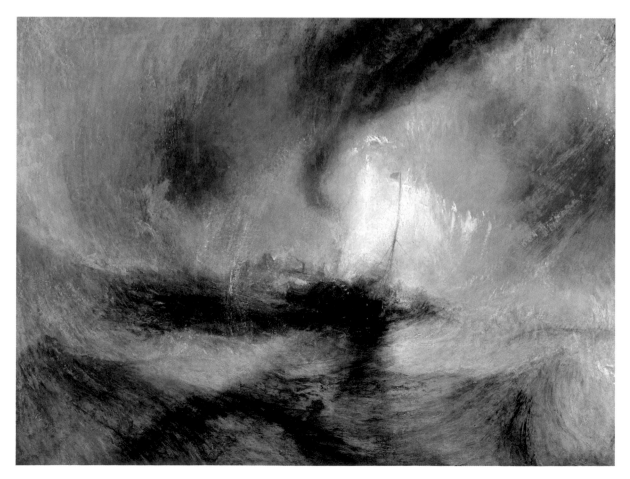

Joseph Mallord William Turner, *Tormenta de nieve – Vapor en la bocana del puerto*

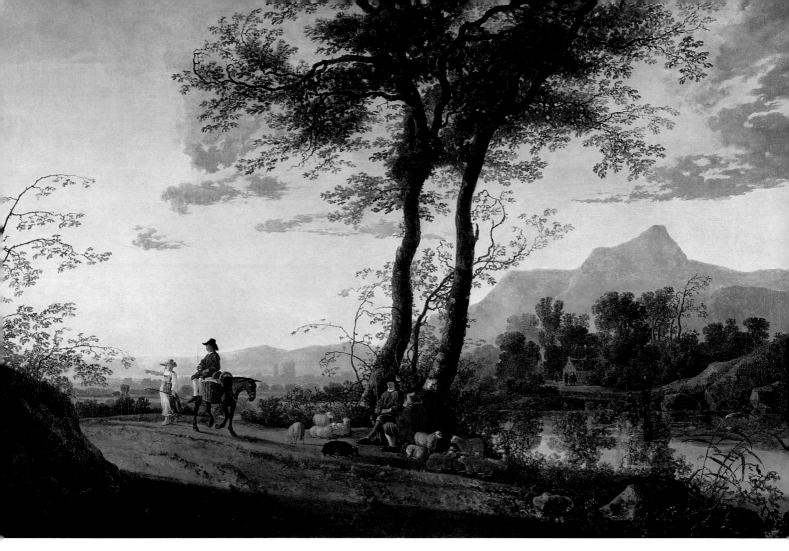

Aelbert Cuyp, *Camino junto al río*

La próxima vez que veas una puesta de sol, ponte de pie y observa la sombra que produce tu cuerpo. En este cuadro se aprecian las largas sombras del atardecer sobre el camino. El artista ha pintado un cielo delicadísimo: aquí no hay rojos intensos. Un *casi oculto* crepúsculo junto a la esquina izquierda derrama una suave luz de oro sobre los campos.

¿Qué prefieres, la calma de una agradable puesta del sol o las intensas emociones de una terrible tormenta? Dibújate en la opción que hayas elegido.

Mira la luz **reflejada**

¿Serías capaz de adivinar por qué este grabado se llama *Tres mundos*? Por encima del agua, en el mundo aéreo, viven los árboles. Vemos su reflejo en el agua.

El segundo mundo, el del agua, lo constituye su superficie, el lugar donde flotan las hojas. Flotan porque el agua posee una especie de piel. Recuerda cómo avanzan sobre ella las piraguas, rozando con sus remos la superficie del agua.

Bajo el agua existe otro mundo, oscuro y profundo. El magnífico pez que vemos habita en ese mundo misterioso.

Toda superficie brillante refleja la luz. Cuando te miras en un espejo te ves porque la luz refleja tu rostro en el cristal. El agua también refleja la luz. Mírate en un charco y observa tu reflejo. Tira una piedra al charco y comprueba cómo tu reflejo se rompe en multitud de ondas.

Si te asomases a ese lago, ¿tu propio reflejo te estaría mirando al lado del pez?

Busca en este libro otras imágenes en las que también se refleje la luz. Cita superficies que sean más apropiadas para que se produzca la reflexión de la luz y otras que no.

Maurits Cornelius Escher, *Tres mundos*

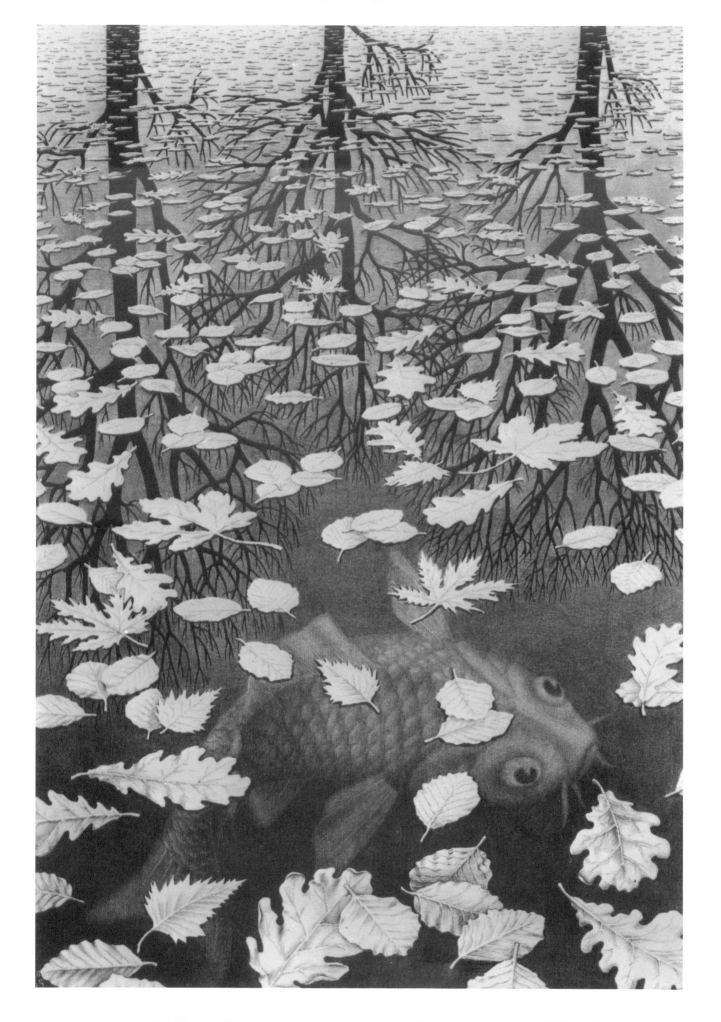

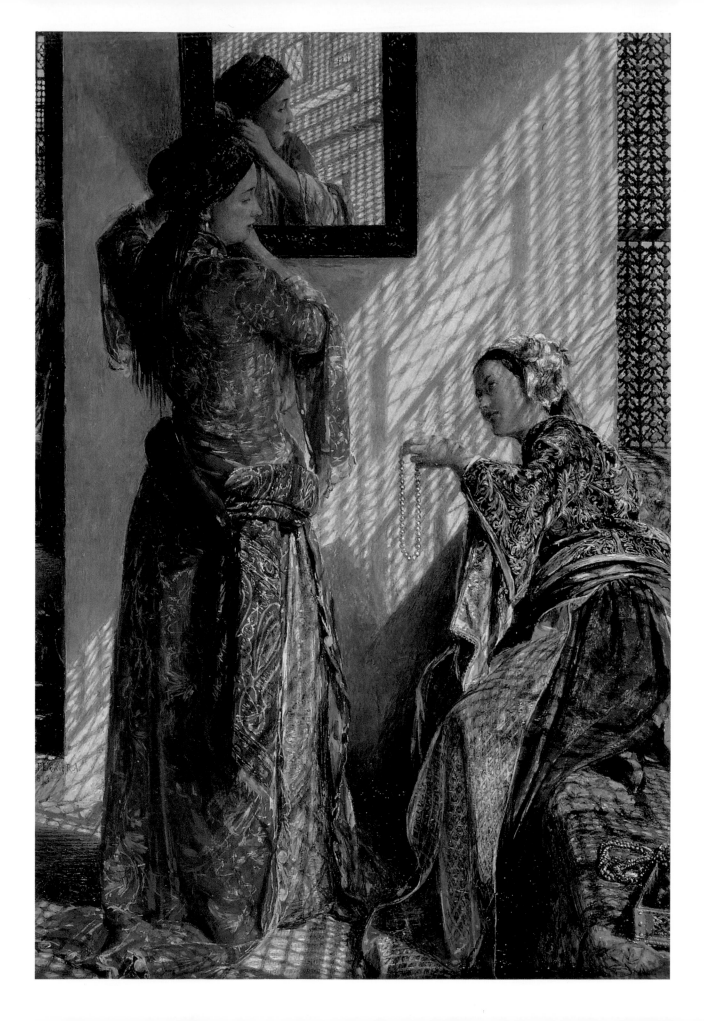

Mira las **formas** que deja la luz

¿Has visto alguna vez el sol entrando por la ventana
y dibujando formas en la pared?

Egipto, una habitación. Mujeres con hermosos vestidos probándose
joyas. Una celosía ayuda a mitigar la intensa luz que entra por la
ventana. Los rayos de sol penetran por los huecos de la celosía
y transfieren oblicuamente los perfiles de su dibujo a la pared.

Fíjate cómo se comportan las delicadas formas que
adoptan la luz en la superficie de la cara y de la mano de
la mujer que está sentada. Se dispersan a lo largo de
su pierna hacia el diván y se desparraman por el
suelo. Nos resulta fácil imaginar el atosigante
calor, el zumbido de las moscas y la
dificultad de las mujeres para moverse
con agilidad dentro de esos pesados
vestidos.

¿Cuantos diseños de sombras
puedes hacer con las manos?
A lo largo del día de hoy, trata de
descubrir a tu alrededor tres dibujos
diferentes que pueda hacer la sombra.

John Frederick Lewis, *Interior, conversación, El Cairo*

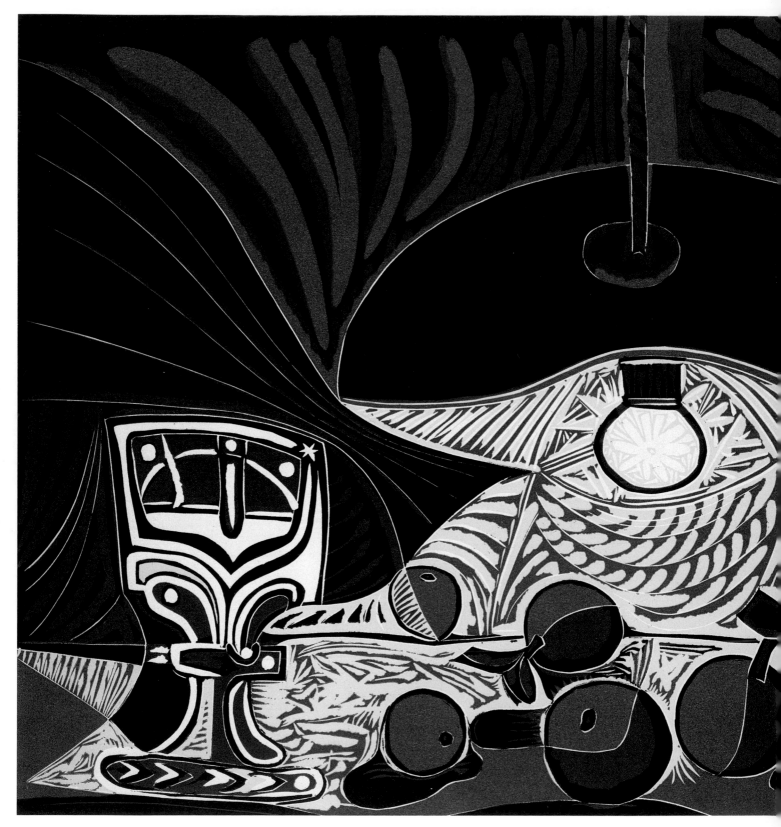

Pablo Picasso, *Bodegón con lámpara*

Observa las
formas de la luz

La obra de Picasso ha creado una nueva manera de percibir las formas. Muchos pintores han dedicado toda su vida a perfeccionar una técnica para conseguir que las luces emerjan delicadamente de entre las sombras. Picasso se salta todas las normas y hace exactamente lo contrario. Las luces y las sombras en este cuadro han sido capturadas y encerradas en formas perfectamente definidas.

La luz de la lámpara estalla y se arremolina en medio de la oscuridad. Brillantes manchas amarillas danzan bajo la bombilla, allí donde la luz es más intensa. Largos ribetes más oscuros se dispersan por el aire de la habitación. Estas líneas más oscuras parecen irradiar desde el centro de la intensa luz.

Observa las sombras que generan las manzanas sobre la superficie de la mesa. Han sido perfectamente perfiladas para que cada una de ellas tenga su propia y precisa forma.

¿Ves la pequeña estrella blanca donde la luz impacta contra el borde de la copa? Se trata de una forma humorística de plasmar un destello de luz.

No es que Picasso viera esas formas: se las inventaba. Porque aportan fuerza y dinamismo a la composición. Muestra tú las luces y las sombras de un modo parecido haciendo un dibujo con formas de este tipo.

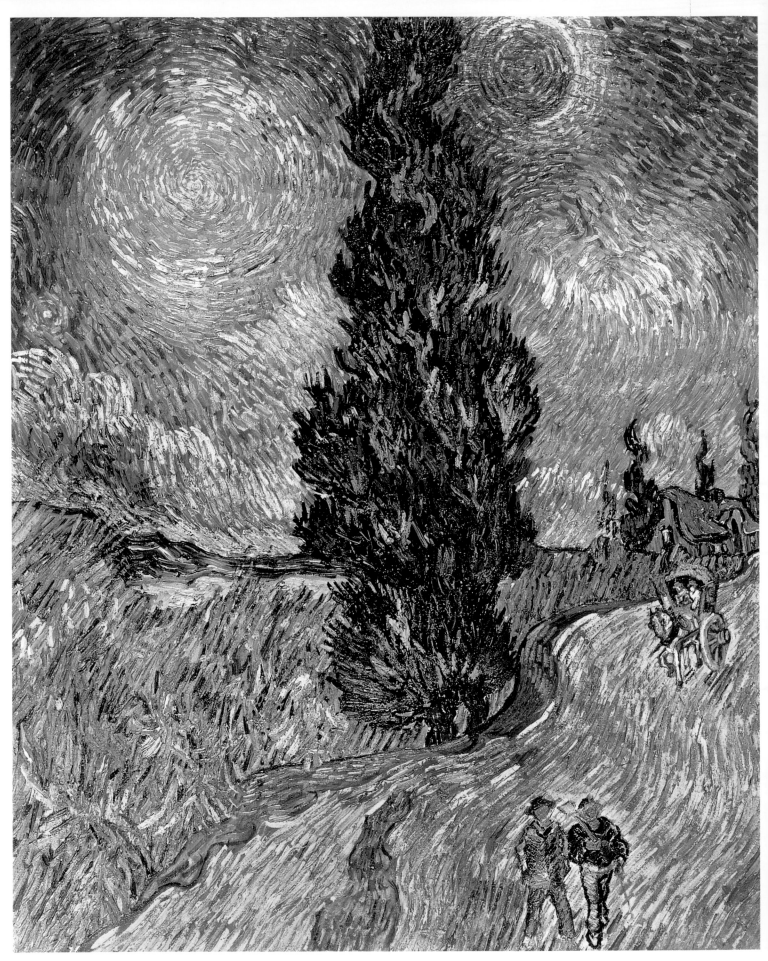

Vincent van Gogh, *Camino con ciprés y estrella*

Mira las **texturas** de la luz

Vincent van Gogh amaba los cipreses.

Decía que eran como salpicaduras de pintura negra en un paisaje soleado. Aquí hay un gigantesco ejemplar que divide el cielo en dos mitades: una iluminada por las estrellas y la otra por la luna. Dos hombres vuelven a casa tras una dura jornada de trabajo. Una carreta con grandes ruedas de madera tirada por un caballo avanza arrastrándose detrás de ellos. Apenas si interesa el drama humano, porque toda la atención se dirige al cielo. No es una noche de verano cualquiera. Hay una estrella dorada cuyo resplandeciente halo hace que parezca vibrar y girar en el cielo. Todos imaginamos la luna en tonos pálidos y plateados, y sin embargo esta luna de Van Gogh casi está echando llamas, con enérgicas texturas en tonos naranja y amarillo. Las vehementes pinceladas otorgan una extraña fiereza al luminoso cielo. Es como si el cuadro hubiese sido pintado con rabia y a una velocidad de vértigo.

Deja volar tu imaginación. Haz fantásticas estrellas con colores sublimes con un trazo denso y grueso.

Fíjate en las **líneas** de la luz

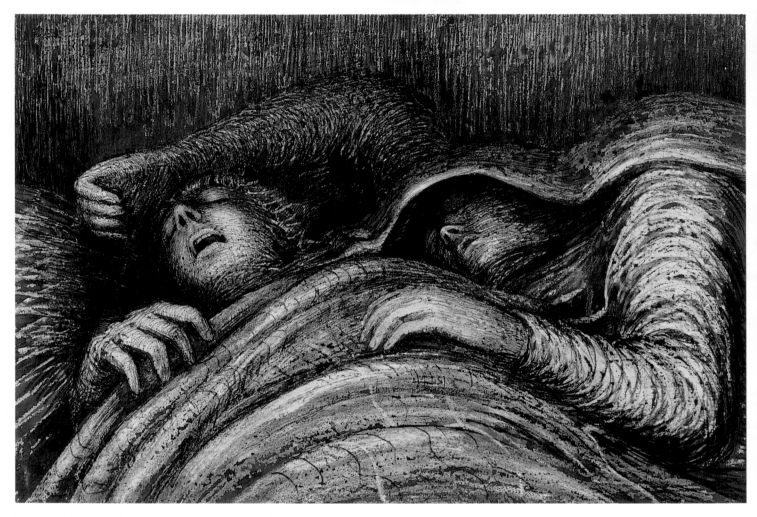

Henry Moore, *Durmientes en rosa y gris*

Es de noche y estas personas intentan dormir. No es fácil. La ciudad está bajo el pavoroso zumbido de los aviones. Londres en un bombardeo. Mucha gente pasaba la noche en los andenes del metro, utilizándolos como refugio. Se intentaba dormir en las improvisadas camas que cada cual se preparaba en el duro suelo de las estaciones. Absoluta incomodidad.

Henry Moore era un escultor famoso por sus enormes figuras en piedra. Dibujó a las personas que tenía a su lado tratando de abrigarse en sus mantas junto a los túneles del metro. Él era capaz de percibir aquellos bultos como auténticas esculturas.

En estos dibujos de Henry Moore uno tiene la sensación de que las figuras se quieren salir del papel. Observa esas líneas que son como una especie de envoltura con la forma de los brazos, o que rodean a los cuerpos. Y esas otras líneas más finas que moldean los rostros y los dedos de las manos. Son trazos realizados con pinturas de cera que envuelven y dan volumen a las formas, brillando al recoger la luz. Las ceras están hechas de materia grasa y no se dejan cubrir fácilmente con ningún otro tipo de pintura. Por eso parecen conformar fragmentos de texturas.

Haz un dibujo mágico con pinturas de cera. Cubre después todo el dibujo con una fina capa de témpera o acuarela. Observa cómo las líneas hechas con las ceras no se dejan cubrir por la pintura.

Observa los
volúmenes iluminados

Mira esta magnífica cabeza. ¿No parece como si pudieras

poner tus manos en el turbante del hombre y levantarlo en el aire? Se trata de un imponente turbante compuesto de pliegues y más pliegues de tela. Da la sensación de tener un tacto suave, aunque tenga la apariencia de ser bastante sólido. La parte central del turbante está muy iluminada. Parece como si estuviera hinchado, a punto de estallarnos en la cara. Rembrandt era un maestro del claroscuro. Sus personajes parecen surgir de las sombras, y sus rostros resultan especialmente enérgicos, animosos.

La relación entre las luces y las sombras es perfecta. El ojo se engaña al tomar por un objeto con volumen algo que simplemente es una representación en dos dimensiones. Es tan delicado y suave el paso de la densa oscuridad a la más intensa luz que uno apenas si lo percibe.

Dibuja el contorno de un cuenco. Dibújalo después otra vez, pero aplicando suaves sombras junto los bordes. ¿Cuál de los dos te parece que tiene más volumen?

Rembrandt, *Busto de hombre oriental*

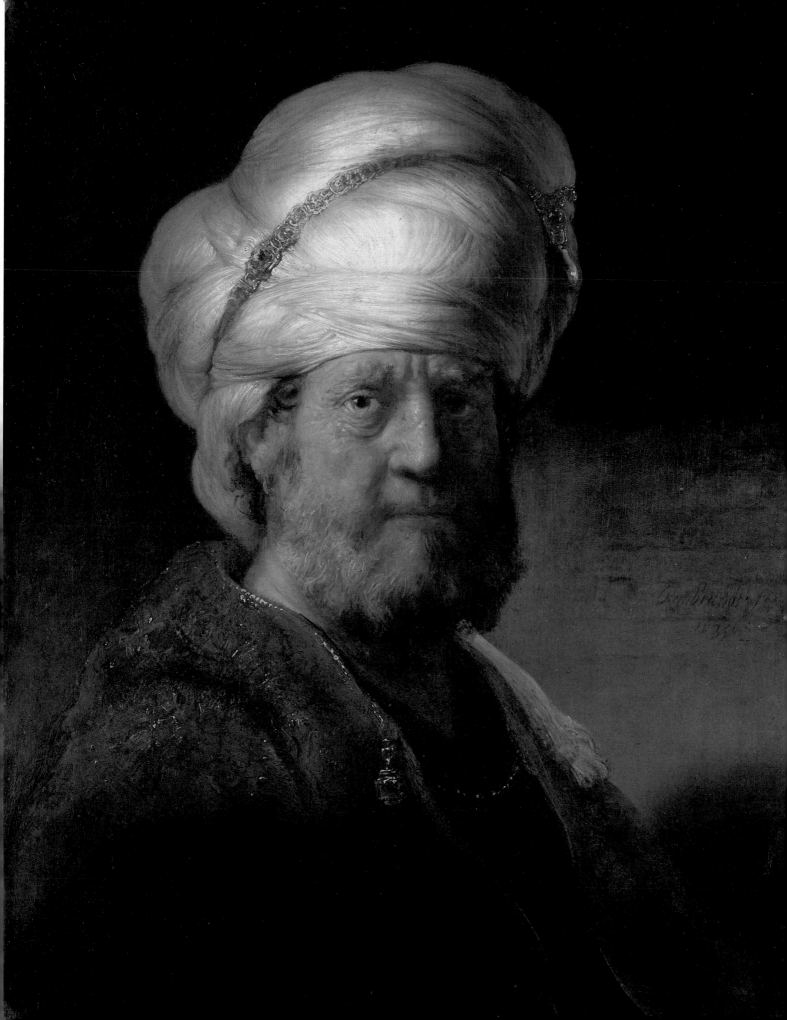

Mira los **contrastes** de luces

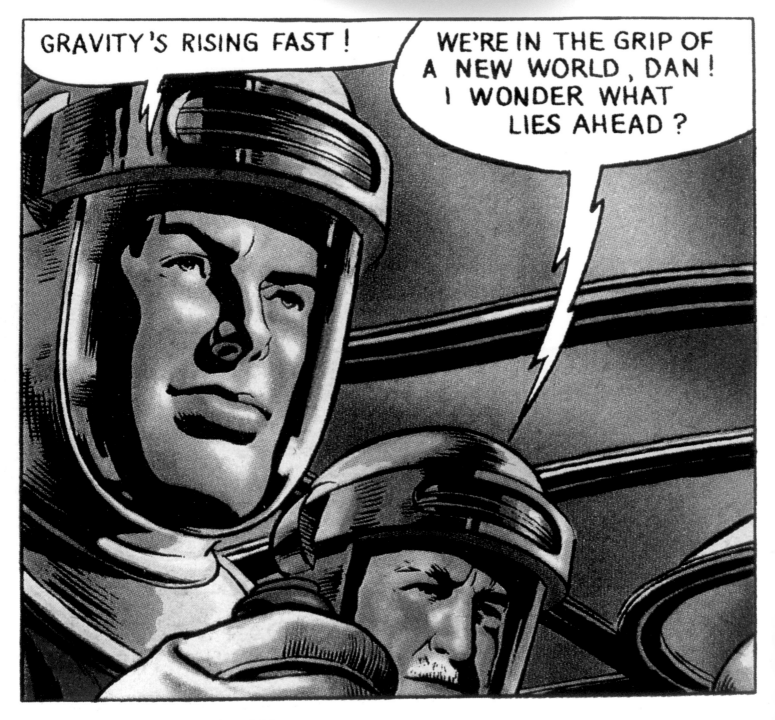

Frank Hampson, *Dan Dare, piloto del futuro*

Este es Dan Dare, piloto del futuro, cumpliendo una misión: localizar y destruir a cualquier alienígena que intente invadir la Tierra.

Las emocionantes aventuras de este héroe de ciencia-ficción en tiras de cómic eran seguidas por millones de niños. Aparecía todas las semanas en la portada de *Eagle*, una revista de cómics.

El material gráfico era exquisito y con un magnífico colorido, dada su alta calidad de impresión.

Frank Hampson quería que el lector se sintiese de viaje por el espacio. Asesorado por expertos aeroespaciales, construyó maquetas de naves siderales para poder plasmar con exactitud los contrastes de luces y sombras. Observa los destellos que se crean al incidir la luz sobre los objetos de metal, o los de plástico, o incluso sobre la piel humana. La técnica que utilizó fue la de acentuar los contrastes de color.

El artista ha convertido las sombras más oscuras en manchas negras bien definidas y ha utilizado el blanco para las zonas más iluminadas. Intenta hacer tú un dibujo en el que haya también fuertes contrastes.

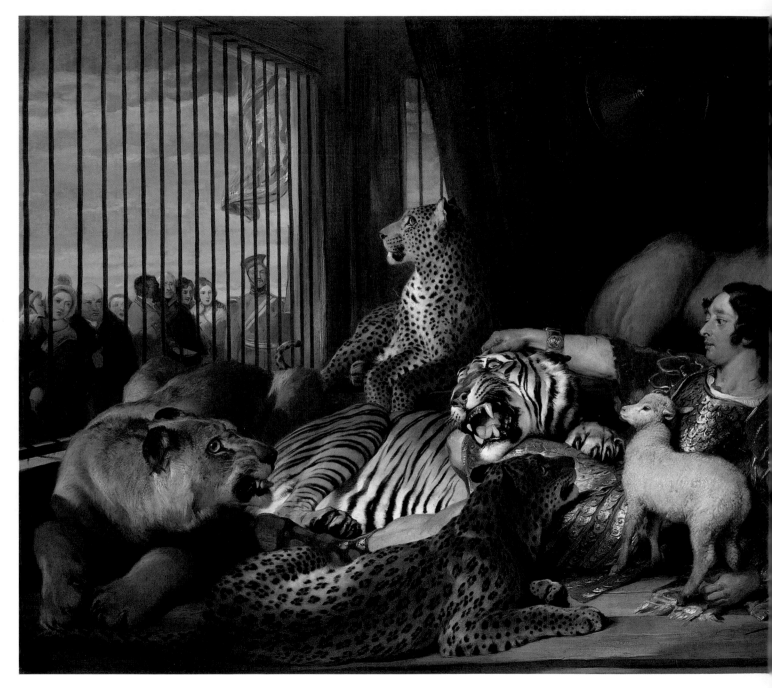

Sir Edwin Landseer, *Isaac van Amburgh y sus fieras*

Observa los **brillos**

Isaac van Amburgh era un domador de leones que cautivaba al público con sus espectáculos circenses en los teatros de Londres y en carpas al aire libre.

Al mirar este cuadro tenemos la sensación de estar en el interior de una jaula semejante a una oscura cueva, desde el interior de la cual vemos a los espectadores al otro lado de los barrotes.

Cada animal posee una iluminación específica para conseguir que destaque del fondo. Casi resplandecen dentro de la oscura caverna. Observa cómo incide la luz sobre la cabeza del tigre. Cómo brillan sus fauces y sus tremendos colmillos, cómo relucen su piel y sus bigotes. Las garras parecen amenazadoramente reales.

¿Tendrán alguna relación esas garras con las cicatrices que se aprecian en el brazo y en el cuello de Van Amburgh? Puede que, después de todo, estos animalitos no sean tan cariñosos como aquí parecen.

La reina Victoria se quedó tan impresionada por su arriesgado espectáculo que acudió a verlo cinco veces, e incluso lo anotó en su diario.

Utiliza como muestra la luz que incide en los ojos del león. Dibuja unos ojos llenos de vida aplicando parecidos destellos de luz.

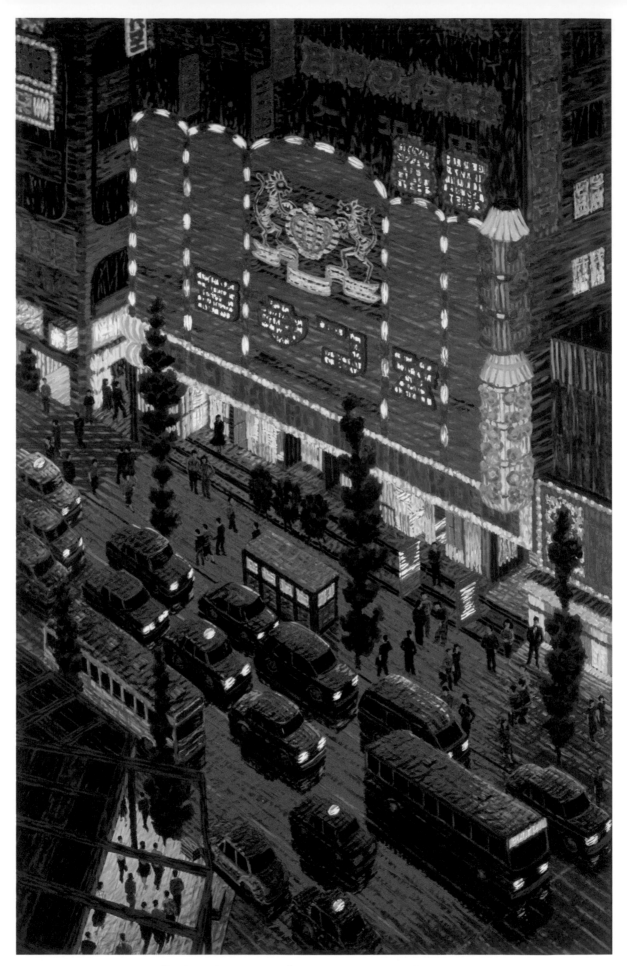

Yvonne Jacquette, *Calle de Tokio con salón de juegos de pachenko II*

Mira las luces **nocturnas**

Rutilantes luces de neón inundan la calle. Mira la calzada, la acera, los coches, los autobuses... Brillan con el reflejo de vivos colores. Breves trazos más claros que parecen enhebrados entre sí y que dan la impresión de conformar una tela multicolor.

Animadas luces que transmiten vitalidad y energía a esta ajetreada calle de la ciudad de Tokio, Japón. Hay un enorme edificio casi enteramente cubierto de luces que intenta atraer todas las miradas, que domina todo el cuadro y deja eclipsado todo lo demás. La artista ha captado esta vista desde algún lugar más elevado de otro rascacielos. Desde aquí arriba las personas parecen muñecos y los coches de juguete.

Las luces parpadeantes de los letreros y de los anuncios luminosos incitan a los paseantes a quedarse en la calle hasta altas horas de la noche, a integrarse en la vida nocturna. Nos dicen que las ciudades nunca duermen. Algo que sin la existencia de la electricidad no se podría concebir. Las luces nocturnas mantienen a raya a la oscuridad. Convierten la noche en día.

Elige los colores más brillantes que se te ocurran. Primero pinta algo con ellos sobre papel oscuro, y luego sobre una hoja en blanco. ¿Qué colores brillan más?

Mira la luz **celestial**

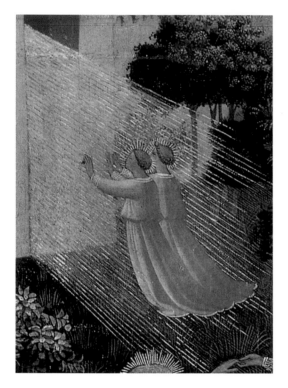

Resplandecientes rayos dorados

inundan un jardín tan hermoso que nos recuerda al Paraíso. Dos ángeles se arrodillan ante tan sublimes rayos, tendiendo hacia ellos las palmas de las manos, como si estuvieran calentándoselas.

Aquí el artista no pretende retratar ningún tipo de luz del mundo real. Está queriendo decir que la luz significa algo. Aureolas de santidad brillan alrededor de las cabezas de todos y cada uno de los presentes, que están cogidos de las manos, indicándonos con ello que en dicho jardín reina la paz y el amor.

¿Has oído alguna vez la expresión: «He visto la luz»? Se dice cuando alguien ha alcanzado a entender algo. La dorada luz que baña a los ángeles es la luz del entendimiento.

El oro ha sido siempre un color muy especial. Refleja la luz de las velas y ha sido utilizado en importantes obras de arte.

Mira tras la portada y la contraportada de este libro la cantidad de palabras que existen para describir la luz. ¿Se te ocurre alguna más?

Fra Angelico, *Paraíso*, de *El Juicio Final*

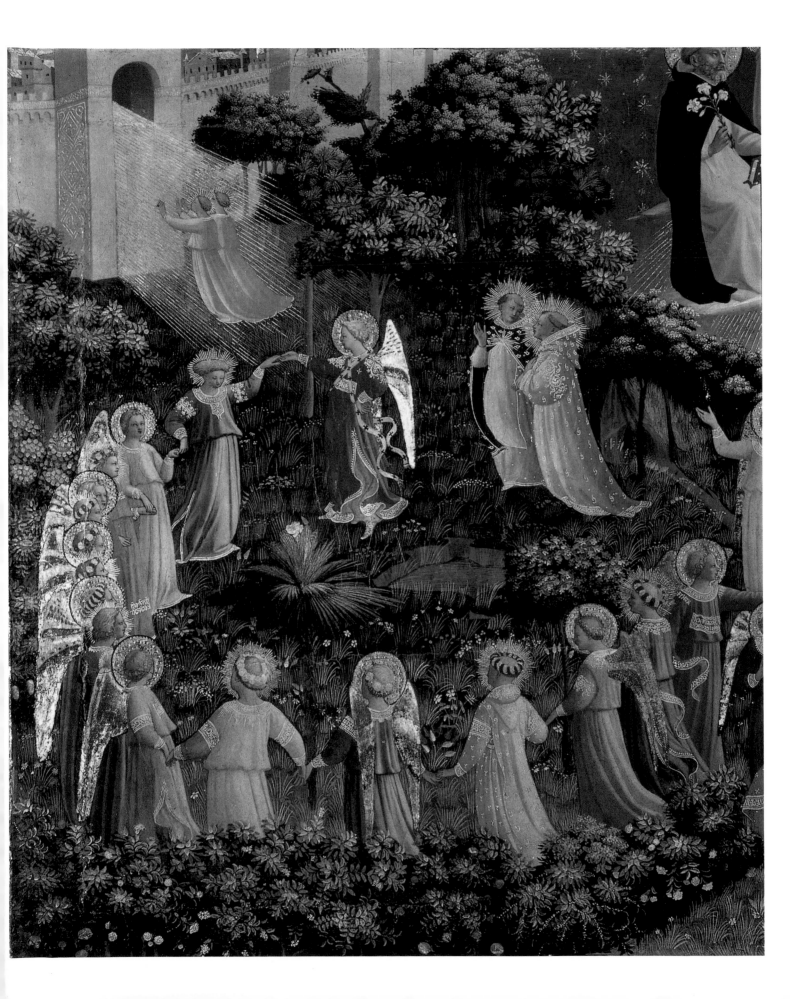

Mira en profundidad

Aquí encontrarás más información sobre los cuadros que aparecen en este libro: dónde fueron pintados, dónde se exhiben actualmente y en qué época vivieron sus autores.

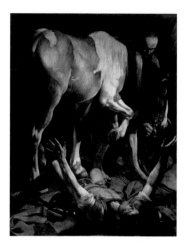

Páginas 8-9
La conversión de Pablo, 1600–1601
Caravaggio (1573–1610)
Santa Maria del Popolo, Roma

La obra de Caravaggio fue muy criticada en vida del artista. No temía pintar a la gente corriente tal y como era, vestida con harapos y con los pies sucios. Con el empleo dramático de la luz y de las sombras creó un nuevo estilo que sorprendió a muchos. Caravaggio tenía una personalidad muy violenta y estuvo varias veces en la cárcel o buscado por la justicia.

Páginas 10–11
La gitana dormida, 1897
Henri Rousseau (1844–1910)
The Museum of Modern Art, Nueva York

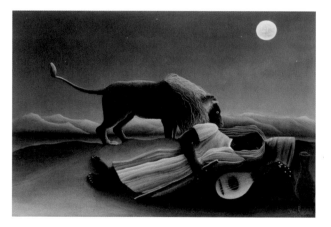

Rousseau fue un pintor francés que trabajó como recaudador municipal. A los 40 años aprendió a pintar por su cuenta en los ratos libres. Más tarde asistió a una academia de pintura, teatro y música. En los cuadros de Rousseau hay siempre elementos tremendamente evocadores, oníricos. Como si fuesen imágenes de otros mundos.

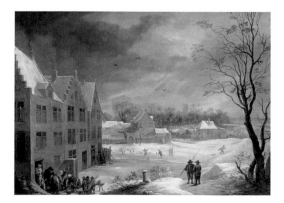

Página 12
Escena invernal con matanza de un cerdo, hacia 1650
David Teniers el Joven (1610–1690)
Dulwich Picture Gallery, Londres

David Teniers el Joven procedía de una familia de artistas. Su padre y su hijo también fueron pintores y también se llamaron David, con lo cual suele haber confusiones sobre qué fue lo que pintó cada cual. Su obra abarca todo tipo de temas: escenas campesinas, paisajes, retratos, cuadros de animales… Pintó más de 2.000 cuadros. Los mejores son los que realizó antes de cumplir los 40 años.

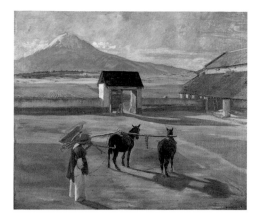

Página 13
La era, 1904
Diego Rivera (1886–1957)
Museo Diego Rivera, Guanajuato, México

La obra de este artista mexicano de ideas políticas extremistas es impactante y colorista. Sintió la influencia de la pintura europea y del arte azteca y sudamericano. Realizó grandes murales sobre la Revolución mexicana. Sostenía que el verdadero arte debería ser comprendido por todas las personas (y especialmente por las más necesitadas).

Página 14
El columpio, 1876
Pierre Auguste Renoir (1841–1919)
El Louvre, París

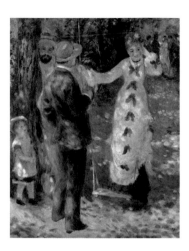

Renoir comenzó a trabajar a los 13 años en una fábrica de porcelana, decorando piezas. Solía ir a ver museos y galerías de arte para estudiar a los grandes pintores. Se unió al grupo de los impresionistas, artistas a los que les gustaba pintar al aire libre para poder plasmar en sus cuadros los juegos de luces y sombras. Posteriormente se dedicó de lleno a pintar la figura humana, etapa en la que consiguió cálidos y luminosos tonos de piel.

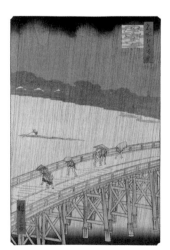

Páginas 16-17
Chaparrón sobre el Puente Ohasi de Atake, 1857
Ando Hiroshige, (1797–1858)
Galería Janette Ostier, París

Hiroshige nació en Edo, la actual Tokio, capital de Japón. Sus paisajes nos muestran escenas cotidianas que eran muy del agrado del japonés medio. Realizó numerosos grabados de un mismo tema bajo diferentes condiciones climáticas. También hizo diseños para abanicos, sobres, anuncios, juegos de mesa e ilustraciones de libros. En total compuso más de 5.000 dibujos.

Página 18
Tormenta de nieve – Vapor en la bocana del puerto, 1842
Joseph Mallord William Turner, (1775–1851)
Tate Britain, Londres

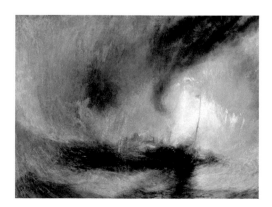

Turner era hijo de un barbero londinense. Fue un genio precoz que empezó a estudiar pintura a los 14 años. Con 21 años partió al extranjero para tomar apuntes del natural y continuó viajando y pintando durante casi cincuenta años. Sus últimas obras buscan captar determinados juegos de luz utilizando colores muy tenues y brillantes. Le costaba tanto desprenderse de sus cuadros que en muchas ocasiones se negó a venderlos. Es uno de los más famosos pintores británicos.

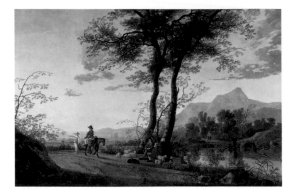

Página 19
Camino junto al río, hacia 1660
Aelbert Cuyp (1620–1691)
Dulwich Picture Gallery, Londres

Cuyp pintó marinas, retratos, bodegones, cuadros de animales y —especialmente— paisajes. Estaba fascinado por los efectos de luz, y en particular por los dorados resplandores de las puestas de sol, que intentó plasmar con la técnica del claroscuro. A los 40 años de edad se casó con una viuda rica y no volvió a coger los pinceles en los 25 años que le quedaban de vida.

Página 21
Tres mundos, 1955
Maurits Cornelius Escher (1898–1972)
The M. C. Escher Company, Holanda

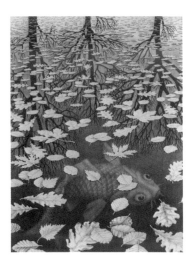

Escher es uno de los más originales y virtuosos grabadores. Sus inteligentes y complejas composiciones, casi siempre en blanco, negro y gris, hacen que nos cuestionemos el cómo percibimos las cosas. Su sorprendente uso de la perspectiva y su forma de distorsionar figuras y edificios desafían las leyes de la gravedad y de la lógica. El propio Escher afirmaba que se sentía más cerca de los matemáticos que del resto de los artistas.

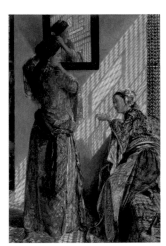

Páginas 22–23
Interior, conversación, El Cairo, 1873
John Frederick Lewis (1805–1876)
Whitworth Art Gallery, Manchester, Reino Unido

Al principio de su carrera, John Frederick Lewis pintaba únicamente animales y temas deportivos con su amigo el pintor Sir Edwin Landseer. Posteriormente comenzó a hacer paisajes con figuras e interiores. Viajó mucho para poder copiar las más importantes obras de arte y aprender de los grandes maestros. Vivió durante algún tiempo en España y más tarde en Egipto. A su regreso a Londres se convirtió en un pintor de enorme éxito.

Páginas 24–25
Bodegón con lámpara, 1962
Pablo Picasso (1881–1973)
The Metropolitan Museum of Art, Nueva York

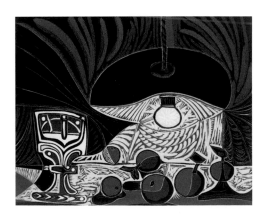

Picasso fue un pintor malagueño que alteró de forma radical el concepto de arte. Experimentaba constantemente en busca de ideas y técnicas innovadoras. Desarrolló un novedoso y arriesgado sistema de impresión que hacía que el más mínimo error arruinase toda la obra. A lo largo de su extensa vida produjo una enorme variedad de cuadros, dibujos, collages, grabados, objetos de cerámica, esculturas…

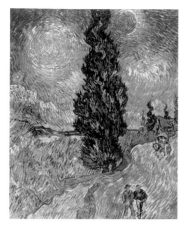

Páginas 26–27
Camino con ciprés y estrella, 1890
Vincent van Gogh (1853–1890)
Kroller - Muller Museum, Otterlo, Holanda

El holandés Van Gogh es uno de los más famosos pintores de todos los tiempos. Poseía un estilo enérgico, con luminosos colores y pinceladas muy densas. No tuvo éxito en vida, y fue extremadamente pobre. La mayoría de sus cuadros están llenos de alegría, luminosidad y pasión por la vida, aunque esconden también una personalidad profundamente atormentada.

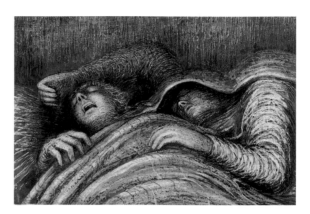

Páginas 28–29
Durmientes en rosa y gris, 1941
Henry Moore (1898–1986)
The Trustees of the Tate Gallery, Londres

Henry Moore sabía desde niño que quería ser escultor. Es famoso sobre todo por sus esculturas de grupos familiares y sus «maternidades» (madre con hijo). Sintió siempre especial interés en trabajar el cuerpo humano en piedra o en bronce. Durante la última guerra mundial trató de recoger en su obra las penalidades de los londinenses que pasaban la noche en los andenes del metro para resguardarse de las bombas.

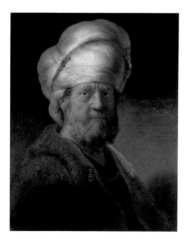

Páginas 30–31
Busto de hombre oriental, 1635
Rembrandt Harmenszoon van Rijn (1606–1669)
Rijksmuseum, Amsterdam

Rembrandt fue hijo de un molinero holandés. Con 22 años ya era un destacado pintor que daba clases a sus propios alumnos. Poco después ya era rico y famoso, pero contrajo tantas deudas que su mujer y su hijo acabaron teniendo que administrarle el dinero. Se hizo 60 autorretratos —uno en cada etapa de su vida— en los que supo reflejar el paso de los años y su progresivo abatimiento. Hoy están considerados como grandes obras maestras.

Páginas 32–33
Dan Dare, piloto del futuro,
de Eagle (Hutton Press), 1959
Frank Hampson (1918–1985)
Colección privada

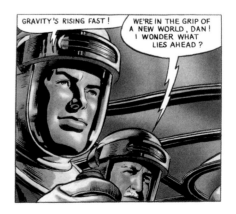

Frank Hampson quería haber sido piloto, pero acabó siendo ilustrador. Odiaba los cómics de terror que invadían el mercado, por lo que se propuso hacer un cómic de calidad para niños. Las magníficamente ilustradas y emocionantes historietas de Dan Dare, su famoso héroe espacial, hicieron que la revista *Eagle* llegara a vender un millón de ejemplares por semana.

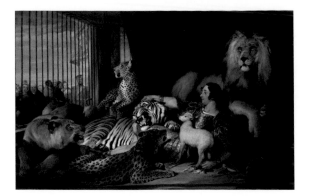

Páginas 34–35
Isaac van Amburgh y sus fieras, 1839
Sir Edwin Landseer (1803–1873)
The Royal Collection, Londres, Reino Unido

La brillante carrera de Landseer comenzó a la edad de 12 años, que fue cuando expuso su primer cuadro en la Royal Academy. Su capacidad para dotar de expresión casi humana a los animales, especialmente a los perros, le hizo muy famoso. Fue el pintor favorito de la Reina Victoria.

Página 36
Calle de Tokio con salón de juegos de pachenko II, 1985
Yvonne Jacquette (nacida en 1934)
Samuel Harn Museum, Florida, EE.UU.

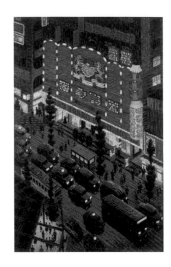

Yvonne Jacquette nos muestra cómo se ve el mundo desde lo alto. Pinta aquello que ve desde aviones y altos edificios. Sus cuadros, tanto diurnos como nocturnos, muestran escenas de la vida cotidiana en ciudades, fábricas, campos de cultivo, puertos de mar, carreteras, ríos… Pinta con gran maestría el paisaje contemporáneo en composiciones rebosantes de complejidad, confusión y energía.

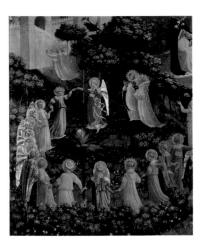

Páginas 38–39
Paraíso, de El Juicio Final, h. 1430
Fra Angelico (1387–1455)
Museo de San Marco, Florencia, Italia

Fra Angelico, más conocido como Beato Angélico, fue un monje italiano que utilizaba sus dotes artísticas con fines didácticos. Pintaba retablos y pasajes bíblicos para iglesias y conventos. Realizó 50 pinturas murales (llamadas frescos) en su propio monasterio. La mayoría estaban en el interior de las celdas, para inspirar la santidad de las oraciones de los frailes y su retiro espiritual.

Índice

brillos

intenso

radiante

acuoso

ultravioleta

glacial

sombría

misteriosa

topos

perspectiva

iluminado

sombría

espectral

difuminado

formas

rallado

manchado

brillo

nocturno

tenue

pálido

panorámica

foco

romántica

apagado

láser

brillante

cortante

fuego

fluorescente

contraste

luminoso

celeste

foco

intenso

infrarrojo